春联挥毫必备

颜真卿勤礼碑集字春联

程峰 编

上海书画出版社

無際天涯同月邑

有心芳草報春暉

《春联挥毫必备》编委会

主编
王立翔

副主编
程 峰

编委
（按姓氏笔画排序）
王立翔 王 剑 吴志国 吴金花
沈浩 沈 菊 张杏明 张恒烟
张 忠 陈家红 郑振华 程 峰
雍 琦

出版说明

『爆竹声中一岁除，春风送暖入屠苏。千门万户曈曈日，总把新桃换旧符。』王安石的《元日》诗描绘了一幅宋代的春节风俗图：燃爆竹、饮屠苏酒、换桃符。然而，早在一千年前的五代后蜀孟昶那里，桃符已以一副书为『新年纳余庆，嘉节号长春』的春联悄悄改变了形式与内涵：鲜艳的红纸取代了长方形桃木板，吉祥的联语取代了『神荼』、『郁垒』的名字或画像，其寓意也由原来的驱邪避灾转向了求安祈福。春节是我国农历年中第一个也是最重要的传统节日，春联在辞旧岁迎新春的同时，也渗进了农业社会人们朴素的生活理想：国泰民安、人寿年丰、家庭和睦、事业顺利。春联对仗的联语不仅是文字的精妙组合与书法的多样呈现，更是人们美好生活祈向的承载。这些生活祈向，虽然穿越古今，却经久不衰，回荡在一代代人的内心深处。作为这些生活祈向的载体，作为从古代派往现代的使者，春联的命运也同样历久弥新。无论大江南北、农村城市，抑或雅俗贵贱，穷达贫富，在喜气盈门的春节里，都不能没有春联的表达与塑造！

我社出版的『春联挥毫必备』系列，集名家名帖之字，成行气贯通之联。一家一帖集成一书，其内容又以类相从编排，分门别类地欣赏、临摹、创作之用。可以说，一编握手中，一切纳眼底，从书法的字体书体，到文字的各种情感表达，及隐藏其后的对生活的深刻理解与美好祈向，不仅从形式到内容上有力地保证了全书的一致性与连贯性，更便于读者有针对性地、都能在本书中找到满意的答案。

上海书画出版社

目录

长空盈瑞气

大地遍春光

上联：长空盈瑞气
下联：大地遍春光

春風舒凍柳

瑞雪兆豐年

上联　春风舒冻柳
下联　瑞雪兆丰年

春秋終又始

日月去還來

上联 春秋终又始
下联 日月去还来

上联 春秋终又始
下联 日月去还来

大地风光好

萬方氣象新

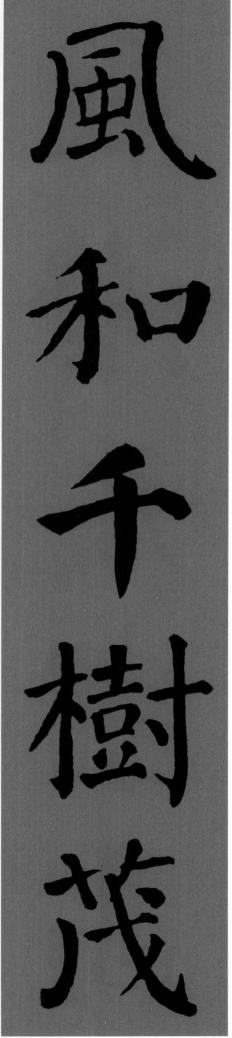

雨潤百花香

風和千樹茂

上联 — 风和千树茂

下联 — 雨润百花香

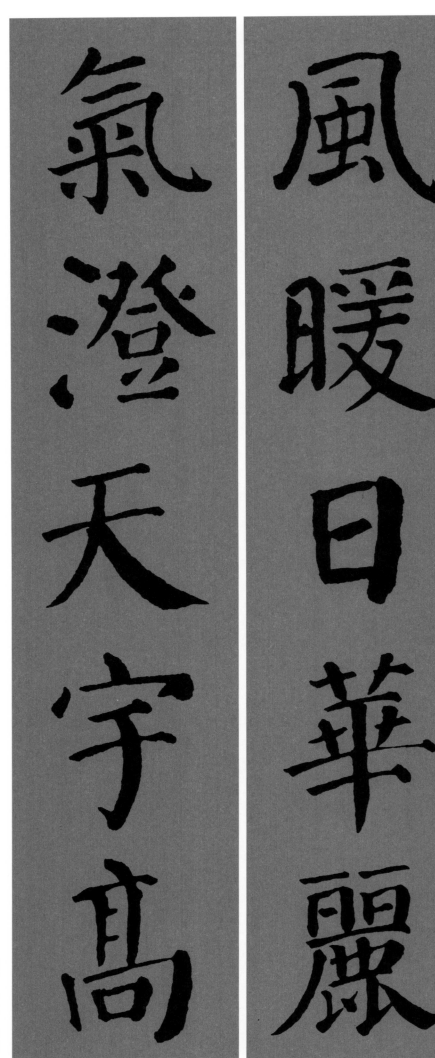

上联　风暖日华丽
下联　气澄天宇高

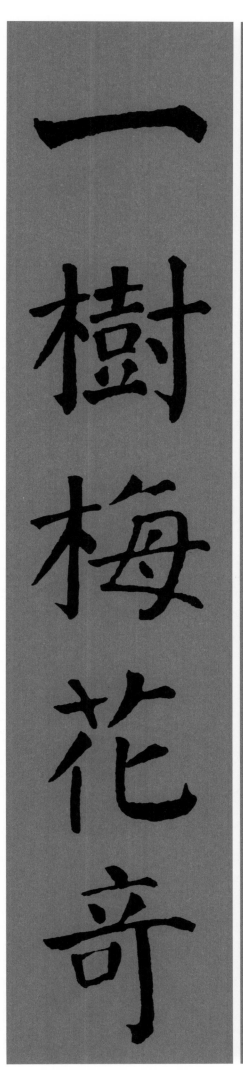

满院春光好

一树梅花奇

上联 — 满院春光好
下联 — 一树梅花奇

人随春意泰

平共晓光新

太平真富贵

春色大文章

上联 太平真富贵
下联 春色大文章

春來芳草依舊綠

時到梅花自然紅

上联｜春来芳草依旧绿

下联｜时到梅花自然红

春入門庭多秀色

瑞呈宇宙有光輝

上联一春入门庭多秀色
下联一瑞呈宇宙有光辉

到處花開春浩蕩

連聲竹報歲平安

上联 到处花开春浩荡

下联 连声竹报岁平安

勤俭门第生喜气

祥和岁月映春光

上联 | 勤俭门第生喜气
下联 | 祥和岁月映春光

去歳曾窮千里目

今秊更上一層樓

山前瑞气凝红雨

江岸春风上柳梢

盛世有逢皆乐事

春城无处不飞花

時雨洗塵千樹綠

春風送暖百花開

上联 — 时雨洗尘千树绿
下联 — 春风送暖百花开

無際天涯同月色

有心芳草報春暉

上联 无际天涯同月色
下联 有心芳草报春晖

五湖四海皆春色

萬水千山盡朝暉

上联 —— 五湖四海皆春色
下联 —— 万水千山尽朝晖

又是一年春草绿

依然十里杏花红

又是一年春草绿

下联 依然十里杏花红

瑞氣滿神州青山不老

春風拂大地綠水長流

豐年飛瑞雪

盛世慶新春

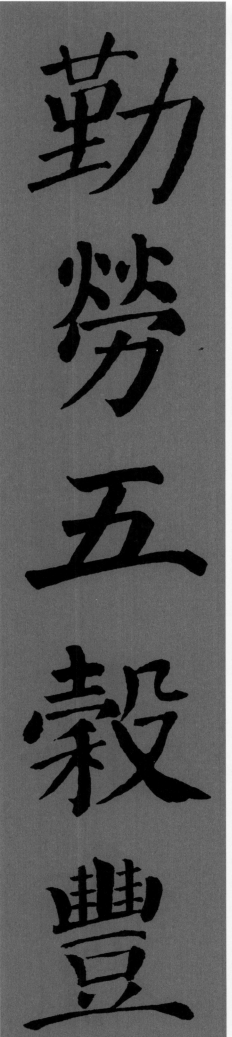
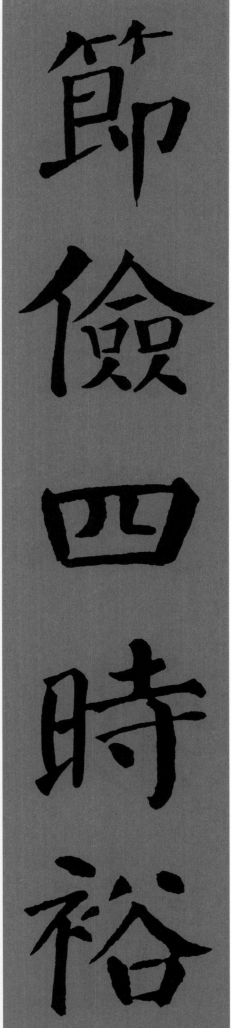

开门山水秀

入屋五谷香

上联 开门山水秀
下联 入屋五谷香

陽春回大地

瑞雪兆豐年

上联—阳春回大地
下联—瑞雪兆丰年

白雪红梅辭舊歲

和風細雨兆豐秊

上联一白雪红梅辞旧岁

下联一和风细雨兆丰年

豐收年景千家樂

錦繡江山萬里春

上联 — 丰收年景千家乐

下联 — 锦绣江山万里春

庆丰收全家欢乐

迎新春满院生辉

上联｜庆丰收全家欢乐

下联｜迎新春满院生辉

五穀豐登生活好

百花齊放滿園春

上联 — 五谷丰登生活好
下联 — 百花齐放满园春

兆豐瑞雪梅中盡

送暖春風柳上歸

上联 | 兆丰瑞雪梅中尽

下联 | 送暖春风柳上归

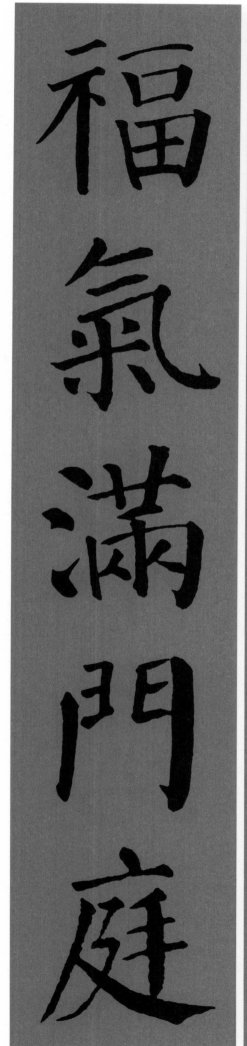

福氣滿門庭

春光輝日月

上联 — 春光辉日月
下联 — 福气满门庭

福如东海大

壽比南山高

上联 福如东海大
下联 寿比南山高

年豐人增壽

春早福滿門

上联 年丰人增寿
下联 春早福满门

上联 年丰人增寿
下联 春早福满门

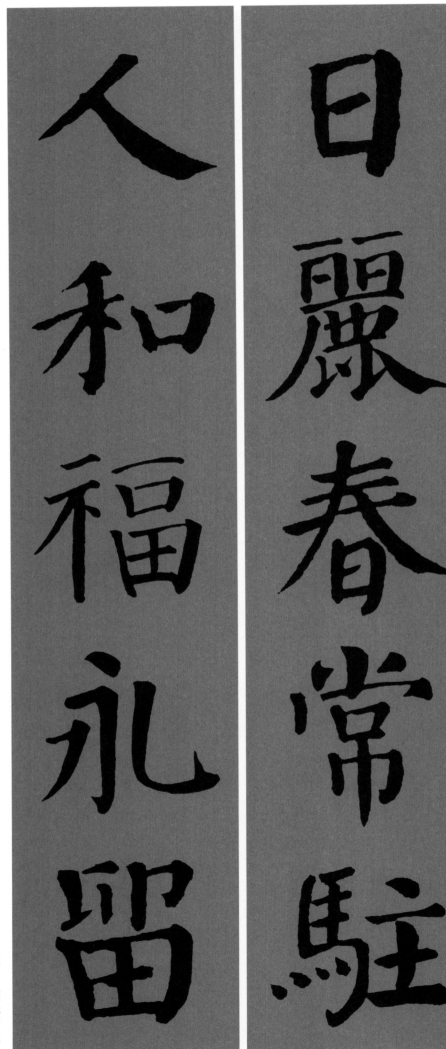

日丽春常驻

人和福永留

上联一日丽春常驻
下联一人和福永留

春临玉宇繁花艳

福到门庭喜气盈

上联 — 春临玉宇繁花艳

下联 — 福到门庭喜气盈

風和日麗春常駐

人壽年豐福永存

上联｜风和日丽春常驻
下联｜人寿年丰福永存

福同岁至满人间

花随春到遍天下

上联丨花随春到遍天下
下联丨福同岁至满人间

山高水遠長春景

花好月圓幸福家

上联｜山高水远长春景

下联｜花好月圆幸福家

山青水秀风光好

人寿年丰喜事多

上联——山青水秀风光好
下联——人寿年丰喜事多

萬里東風春又至

一庭紫氣福先来

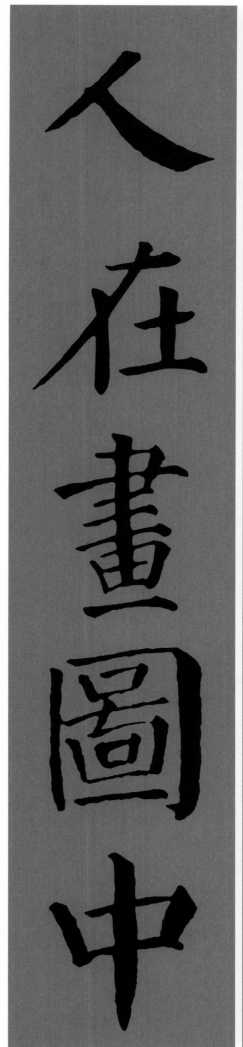
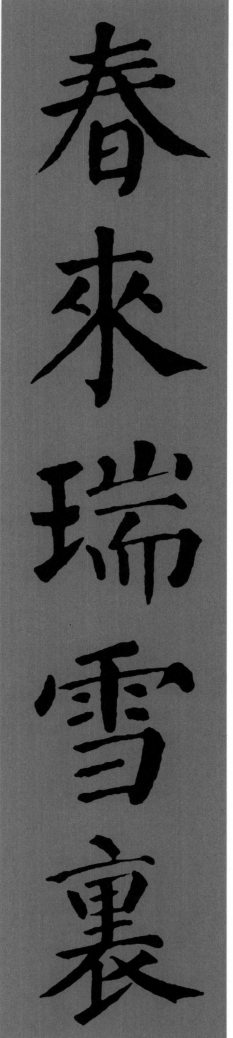

上联 春来瑞雪里

下联 人在画图中

青山多画意

春雨润诗情

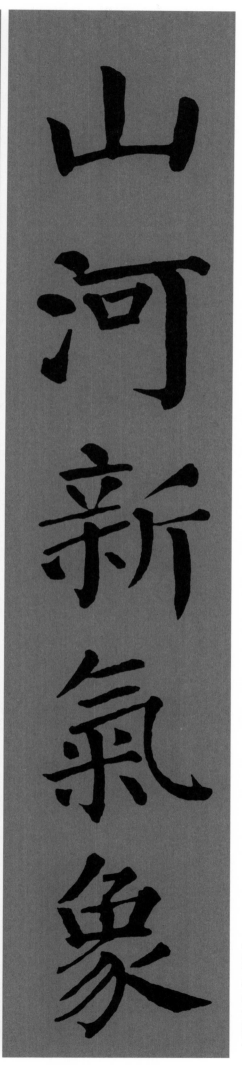

山河新气象

上联 山河新气象
下联 诗礼古家声

山水含芳意

風雲入壯圖

上联 山水含芳意
下联 风云入壮图

景歷風花雪月

歲遷春夏秋冬

上联—景历风花雪月
下联—岁迁春夏秋冬

怀若竹虚临曲水

气同兰静在春风

绿水青山堪入画

红梅白雪共迎春

青山含翠藏畫意

春雨灑珠潤詩情

上联｜青山含翠藏画意

下联｜春雨洒珠润诗情

三山翠竹迎春暖

五岳青松耐岁寒

上联｜三山翠竹迎春暖

下联｜五岳青松耐岁寒

文明新風傳天下

日暖花開正陽春

上联一文明新风传天下

下联一日暖花开正阳春

無邊春色詩中畫

萬里前程錦上花

上联—无边春色诗中画
下联—万里前程锦上花

雨润诗情吟壮景

春舍画意绘新天

學成知識中

春到校園裏

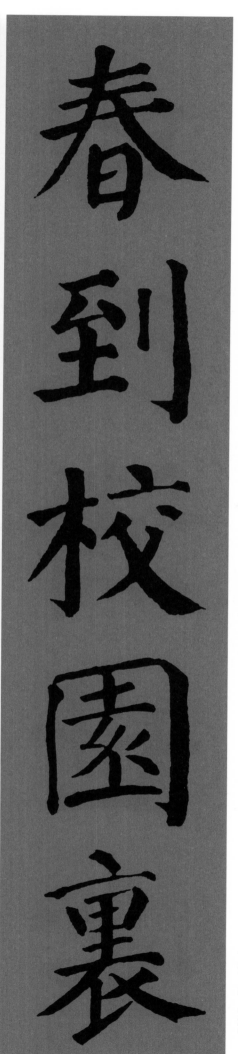

上联｜春到校园里
下联｜学成知识中

妙手回春意

白衣济世心

上联｜妙手回春意

下联｜白衣济世心

满面春风迎客至

四时生意在人为

上联｜满面春风迎客至

下联｜四时生意在人为

財發如春多得意

福来似海正逢時

上联一财发如春多得意

下联一福来似海正逢时

一年好景同春到

四季财源顺时来

自古育才原有道

従来潤物細無聲

上联｜自古育才原有道
下联｜从来润物细无声

春暉盈大地

正氣滿乾坤

上联|春晖盈大地
下联|正气满乾坤

春在江山裏

人居幸福中

上联 春在江山里
下联 人居幸福中

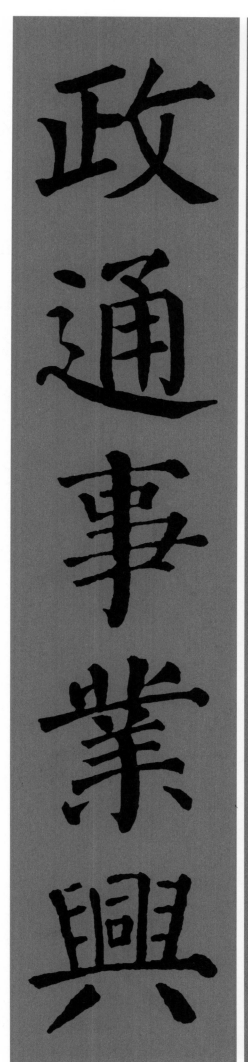
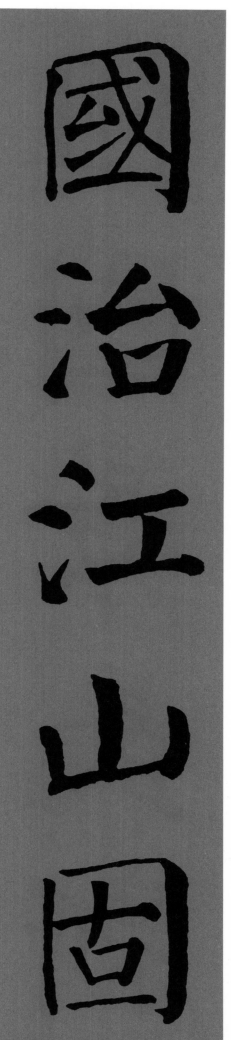

江山春不老

祖国景长新

光辉大地春

锦绣山河美

神州扬正气

大地荡春风

上联　神州扬正气
下联　大地荡春风

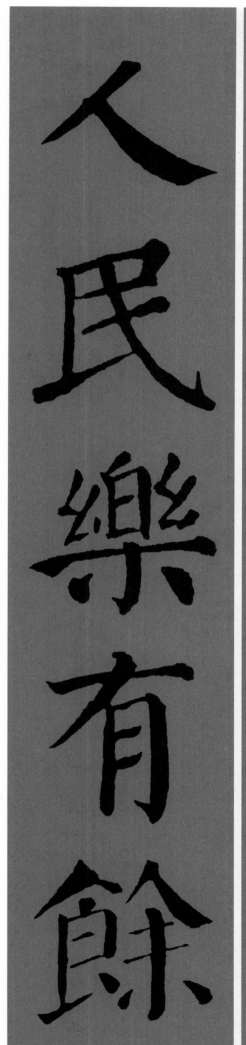

颜真卿勤礼碑集字春联——爱国春联

上联　祖国春无限
下联　人民乐有余

上联　祖国春无限
下联　人民乐有余

江山如畫千里秀

祖國多嬌萬秊春

上联｜江山如画千里秀
下联｜祖国多娇万年春

日出神州张正气

春来华夏展宏图

上联 日出神州张正气
下联 春来华夏展宏图

神州有天皆丽日

華夏無處不春風

上联　神州有天皆丽日
下联　华夏无处不春风

岁月更新人不老

江山依旧景长春

祖国前程四化景

民生活万年春

上联一祖国前程四化景
下联一人民生活万年春

春風催舊歲華夏百花艷

瑞雪兆豐秊神州萬象新

上联一春风催旧岁华夏百花艳
下联一瑞雪兆丰年神州万象新

牛耕芳草地

鹊报吉祥年

上联｜牛耕芳草地
下联｜鹊报吉祥年

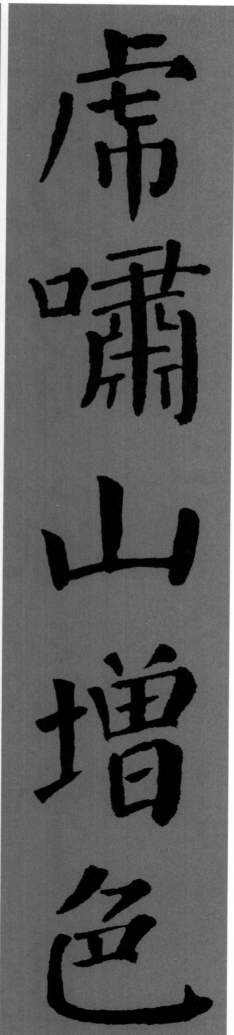

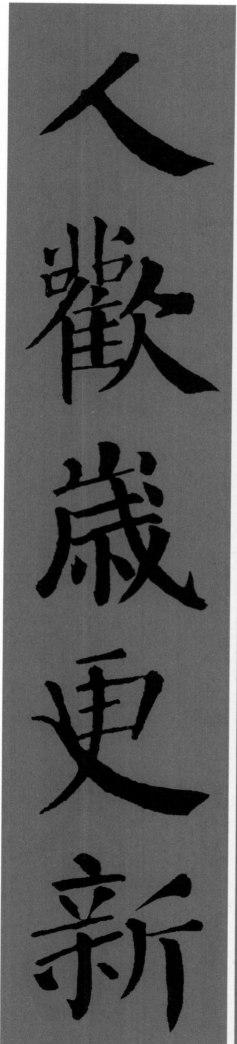

颜真卿勤礼碑集字春联 — 生肖春联

虎啸山增色

人欢岁更新

上联 — 虎啸山增色

下联 — 人欢岁更新

73

牛郎弄笛迎春曲

天女散花祝福图

上联 牛郎弄笛迎春曲

下联 天女散花祝福图

金杯醉酒乾坤大

玉兔迎春岁月新

上联 — 金杯醉酒乾坤大

下联 — 玉兔迎春岁月新

新更象萬

横披｜万象更新

寶秋華春

横披｜春华秋实

福之天如

横披｜如天之福

暢和風惠

横披｜惠风和畅

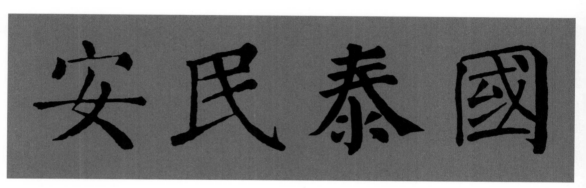

横披｜ 瑞气盈门

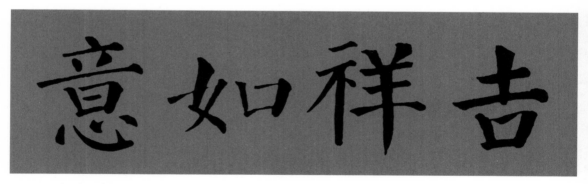

横披｜ 国泰民安

横披｜ 吉祥如意

小贴士

我国的第一副春联

　　五代后蜀主孟昶的"新年纳余庆，嘉节号长春"是我国的第一副春联。上联的大意是：新年享受着先代的遗泽。下联的大意是：佳节预示着春意常在。

图书在版编目(CIP)数据

颜真卿勤礼碑集字春联/程峰编.--上海:上海书画出
版社,2019.1
(春联挥毫必备)
ISBN 978-7-5479-1915-6

Ⅰ.①颜… Ⅱ.①程… Ⅲ.①楷书-碑帖-中国-
唐代 Ⅳ.①J292.24

中国版本图书馆CIP数据核字(2018)第242216号

颜真卿勤礼碑集字春联
春联挥毫必备

程峰 编

责任编辑	张恒烟
审　读	陈家红
责任校对	朱　慧
技术编辑	包赛明

出版发行	上海世纪出版集团 上海书画出版社
地址	上海市延安西路593号　200050
网址	www.ewen.co www.shshuhua.com
E-mail	shcpph@163.com
制版	上海文高文化发展有限公司
印刷	浙江海虹彩色印务有限公司
经销	各地新华书店
开本	787×1092　1/12
印张	7
版次	2019年1月第1版　2020年11月第5次印刷
印数	17,901-20,200
书号	ISBN 978-7-5479-1915-6
定价	28.00元

若有印刷、装订质量问题,请与承印厂联系